歡迎掃描以下條碼，讓鬆椎禪有更好的體驗。

一起來鬆椎禪　　3D鬆椎禪

Dunhuang Zen Dance Troupe

目錄

敦煌因緣一線牽

這一路與敦煌舞的緣分，說起來要感謝諶瓊華老師，1989年我和諶老師不約而同準備到大陸，因為一通電話就此結伴同行，並增加了甘肅的行程，抵達甘肅後，先到甘肅藝術學校與高金榮教授學習敦煌舞，自此結下這段至今的師生之緣，高教授待人熱忱，讓我們很自在、輕鬆的學習。

剛開始感覺敦煌舞S形三道彎特別的美，獨特的呼吸動律，與一般舞蹈不同，不同速度下的呼吸所呈現的美感也不同，高教授依據有下必有上的原理創造了敦煌舞的呼吸動律，敦煌文物院的研究人員說：「菩薩的靜止姿態是休息的狀態。」，氣功老師說：「敦煌舞是氣功態的舞蹈。」在經過長時間的練習後，從中體會到在吐納中呈現鬆柔的舞姿，呼吸間的鬆展讓身體的使用達到平衡。

前往敦煌的路上，隨處可見的飛天讓人目不轉睛、深深吸引著我，從造景、路標、路燈、人孔蓋，所有你能想見的地方都是飛天優美的形象，俯拾即是；進入莫高窟，彷彿在飛天的引領下來到大佛座下，莫名的感動油然而生，看著壁畫上的飛天凌空飛舞和不鼓自鳴的樂器，充滿生命力，好像和飛天心意相通的鳴奏、飛舞、相應；望著壁畫上穿越亭台樓閣的飛天，歡愉嬉戲，似乎聽到飛天在唱歌和嬉戲的笑聲，也看到了壁畫上千姿百態的飛天，影現靈巧的身形，一個個動作流暢的飛舞於虛空中，就這樣第一次造訪莫高窟，飛天悄悄的飛進我的心中，常駐心頭，縈繞在腦海中，化作一首又一首的舞作。

莫高窟裡的飛天、大佛、不鼓自鳴的樂器，深深烙印在心中，連同九色鹿也隨我回到台灣，成為小朋友的最愛，躍上舞台。

這段美好的印記，讓我和敦煌結下千年之約。

創作鬆椎禪

初期教一群媽媽敦煌舞，依樣畫葫蘆，卻怎麼畫都不像，可能菩薩一直在身旁，讓我在不斷的挫折中，看到了"不同"-媽媽的身心和孩子的身心不同。透過教媽媽們，學習到「簡單的事、重複做可以造就不簡單的結果。」因此我用簡單的動作重複練習、熟稔，讓媽媽們的身體慢慢被開發，從脊椎放鬆與延展、身體各方向的旋繞、腰部、胸腰的分解、手部的延伸，乃指最後手指頭的練習，上半身的肢體分解，在訓練上半身的軟度和控制能力、脊椎的延展和放鬆再加強脊椎的使用能力。

因為媽媽們多重角色的心，牽掛多，較難靜下心來專注學習，從此將靜坐加入，從眼睛閉起來安靜的聽音樂，緩緩的深呼吸，在敦煌禪舞呼吸動律的教學中，體會到深呼吸可以讓人放鬆及安定。

鬆椎禪正是「簡單的事重複做，造就不簡單的結果。」教媽媽們跳舞的挫折中了解媽媽的身體必須被開發才能跳好舞。正因如此，練習身體控制沒有年齡、性別、種族的限制，人人皆宜。藉由簡單的動作長期練習，方能練出柔軟度、耐力和靈巧的反應，進而激發潛能，動靜自如，身心合一，自在舞動。

當敦煌舞走入敦煌禪舞

1989年取經敦煌，向高金榮教授學習敦煌舞，從此開啟了創作敦煌舞的靈感，那一幅幅的壁畫深耕內化後，在我腦中浮現了起承轉合，彷彿流動的舞譜；因舞蹈源起的特殊性，以及敦煌舞蹈和佛教的緊密性，其後受到佛光山星雲大師推動人間佛教的影響，融入佛法、禪心，將壁畫上的精粹重新注入靈魂及精神，從心滋養：讀書會、法會、講座等等…；從外著墨身體、加強訓練，成為內外兼修的敦煌禪舞。

從敦煌禪舞走到禪舞，數十年如一日，唯有穩紮穩打才能源遠流長，編創「鬆椎禪」是為立基根本，只有將心沉凝，才能照顧身體，提運丹田、提沉吐納。

前言

現代人身體不適，常見於壓力積鬱與身型不正。調整姿勢的同時，必需注意心靈的安定與負面信息的排除。鬆椎禪由鄭秀真編創，起自敦煌禪舞學員學習上的需求，將身體的律動結合呼吸吐納，達到身心的協調與安定。

脊椎是身體的樑柱，運用丹田的力量，帶動身體向上延展與往下吐沉。調整脊椎，宛如動禪。敦煌石窟記載著古老的身體智慧，壁畫上的菩薩，身姿安定自在，是鄭秀真編創鬆椎禪的靈感來源。從學員多年的學習經驗回饋，確實能達到身、心、靈的平衡。

鬆椎禪，以丹田為力量的來源，配合呼吸，將尾椎、腰椎、胸椎、頸椎充分伸展，從上、下、前、後、左、右做全方位的脊椎運動，不僅能柔軟身體、矯正姿勢。更甚，在呼吸的調整運用，達到靜心的功效，為忙碌的現代人，提供一個與自己身心對話的機會。

鄭秀真認為，在協調的律動與安定的心靈中，能更深入培養出心性的昇華。從學習過程中，平息原有的急躁性情，攝心守意，提升心靈層次。

一、理論基礎

呼吸在敦煌禪舞的技巧中，是極重要的一環，決定動作的流暢度及內在韻律的展現。從呼吸的吸提與吐沉，安定沉穩的帶動身體，將舞姿的線條，輕盈完美的呈現出來。藉由呼吸的節奏變化與舞蹈動作結合，配合眼神，將內在的神韻，透過舞蹈傳遞出敦煌禪舞的動人之處。

鬆椎禪採用敦煌舞蹈的呼吸技巧，以丹田為力量來源，緩慢深沉的將吸入的空氣，從胸部啟動，以縱向方式吸足空氣，由尾椎開始一節節往上延展，達到極限後，緩緩吐沉，保持丹田的力量，讓脊椎開展、使肌肉放鬆。

二、觀呼吸

鬆椎禪具有靜心的作用，因為專注在吸吐之間，呼吸進出皆綿長而緩和，消除急躁感，寧靜細緻，可以放下煩惱，感覺身心喜悅。

大乘佛教的菩薩道，以身心解脫為基礎。練習鬆椎禪，無形中亦得到佛教「觀呼吸」的相似益處。

三、生活經驗

鬆椎禪為練習敦煌禪舞前的基礎暖身，許多學員回饋，端姿正坐的基本要求，能調整不良的坐姿，培養良好的體態。全方位的脊椎運動及氣流進出，可按摩深層內臟與細微經絡，跳舞兼具保健功能，增進身體健康。透過鬆椎禪，每日練習放下塵勞，安定沉靜、愉悅身心，更能促進人我之間的和諧。

身體部位介紹：
丹田：臍下三寸為下丹田，約為臍下三指距離(約三公分)。
尾椎：指脊椎最尾端的部位。
腰椎：在腰部底下有5塊，用以支持背部。
胸椎：在胸腔後面有12塊，形成脊椎中間部份。
頸椎：頸椎位於脊椎頂端共有七節，連結頭部與軀幹。

頸椎

胸椎

腰椎

尾椎

丹田

預備式

沉身鬆椎

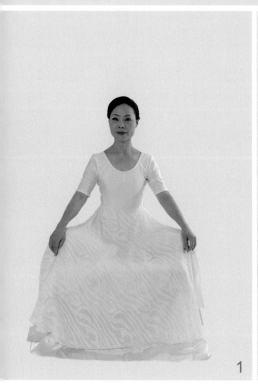

1

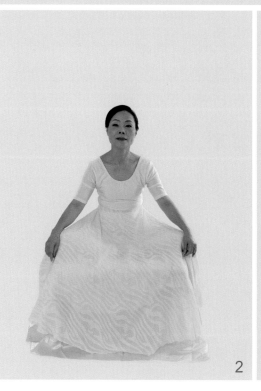

2

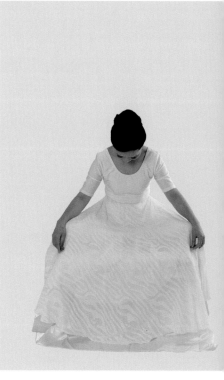

端姿正坐，凝神調息，吐氣而下，意守丹田；自尾椎、腰椎、胸椎、頸椎、頭緩緩放鬆，
腹部丹田收到最緊，身體其他部分放鬆。

鬆椎式
提身、鬆椎圓背

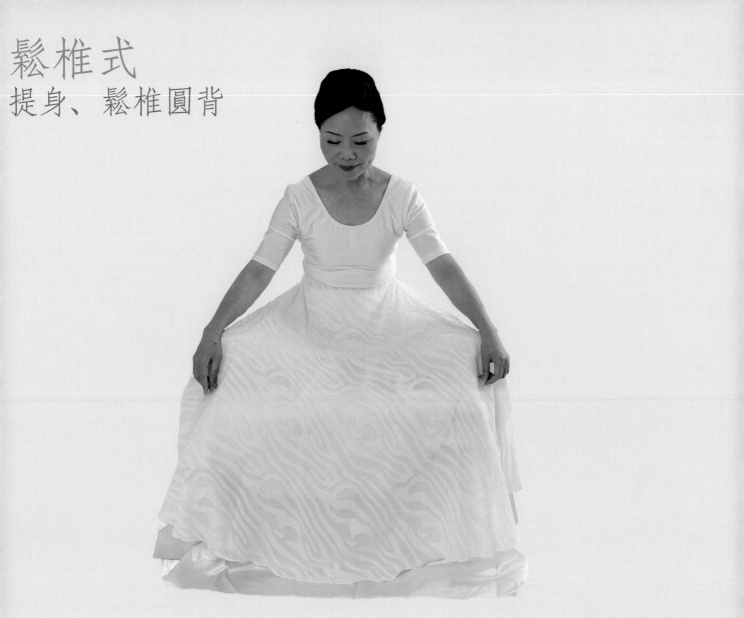

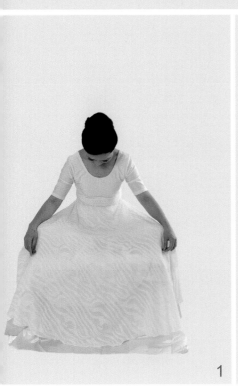

1

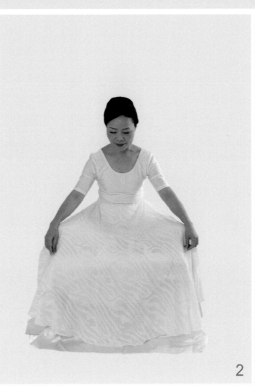

2

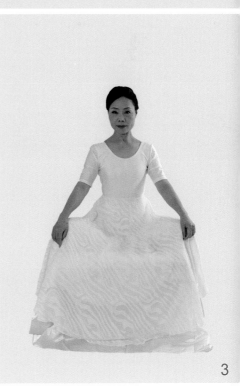

3

步驟一、提身

吸氣起，自尾椎、腰椎、胸椎、頸椎、頭，由頭頂延伸而上，丹田之氣如緩緩吸飽延伸拉長的氣球。

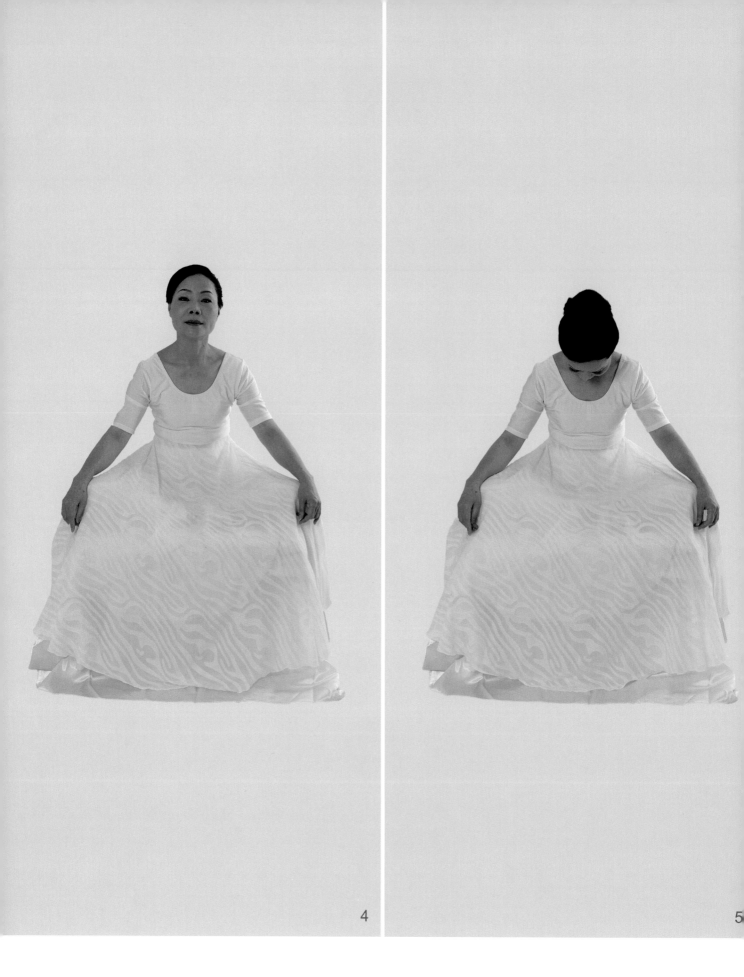

4

5

步驟二、鬆椎圓背

吐氣下，自尾椎、腰椎、胸椎、頸椎、頭，圓背吐氣放鬆，腹部丹田收到最緊。

展胸式
提身展胸、沉身鬆椎

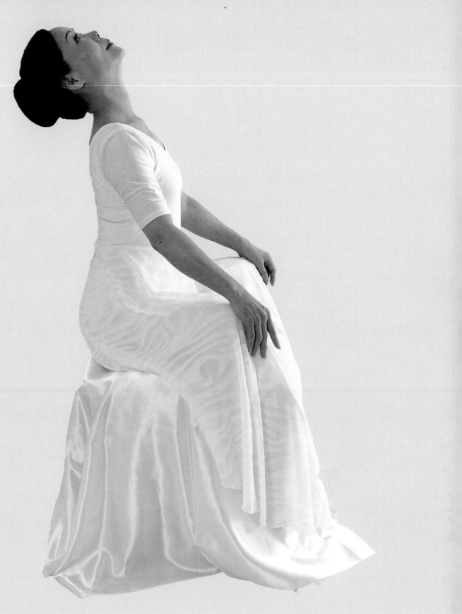

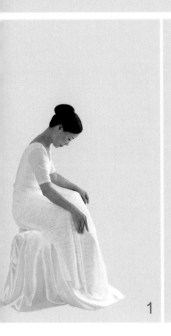
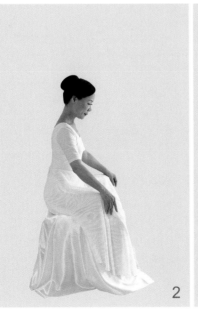
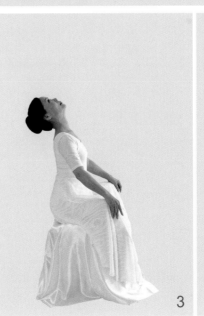
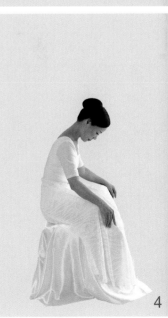

1 2 3 4

步驟一、提身展胸

吸氣起，自尾椎、腰椎、胸椎、頸椎、頭，由頭頂延伸而上，胸椎、頸椎、頭向後延伸展開，丹田如前式為延伸拉長的氣球。

步驟二、沉身鬆椎

吐氣下，自尾椎、腰椎、胸椎、頸椎、頭，身體一節一節拉回，圓背吐氣放鬆，腹部丹田收到最緊。

壓背收身式

提身展胸、壓背腆胸、
縮腹捲身、提身展胸、
壓背鬆椎垂頭

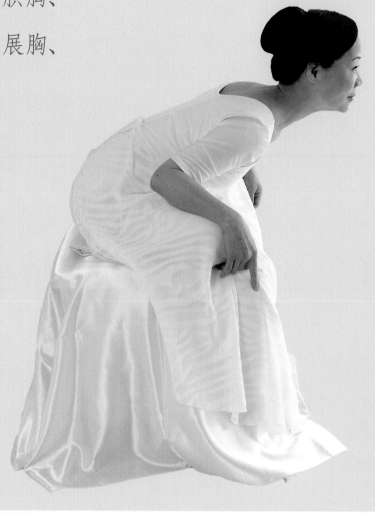

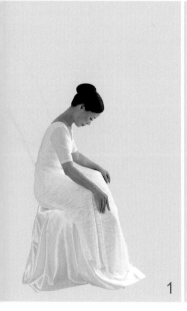 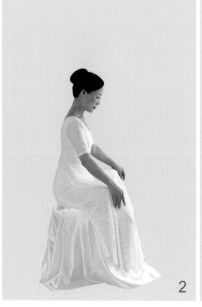 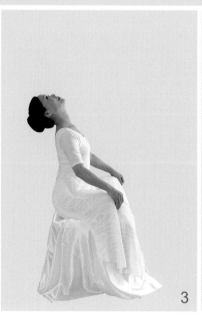 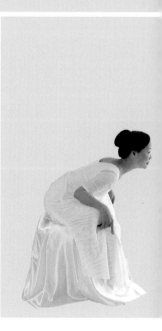

1　　　　　2　　　　　3

步驟一、提身展胸

吸氣起，自尾椎、腰椎、胸椎、頸椎、頭，由頭頂延伸而上，胸椎、頸椎、頭向後延伸

展開，丹田如前式為延伸拉長的氣球。

步驟二、壓背腆胸

以腰椎、胸椎為基礎的背部往前下壓，需注意背部延伸為一直線

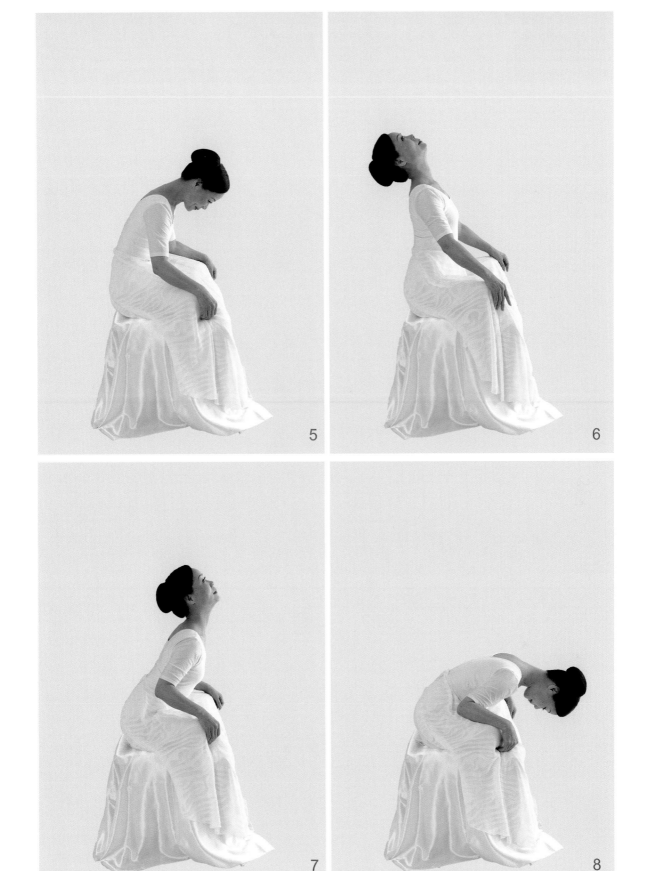

步驟三、縮腹捲身

吐氣時，自尾椎、腰椎、胸椎、頸椎、頭，身體一節一節拉回，圓背吐氣放鬆，腹部丹田收到最緊。

步驟四、提身展胸(重複步驟一動作)

步驟五、壓背鬆椎垂頭

以腰椎、胸椎為基礎的背部往前下壓，需注意背部延伸為一直線；由腰椎、胸椎、頸椎、頭，放鬆圓背，腹部丹田收到最緊。

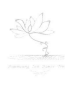

左右環繞式

腰當圓心、頭環繞身體畫圓

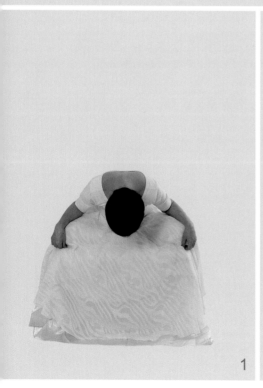

1

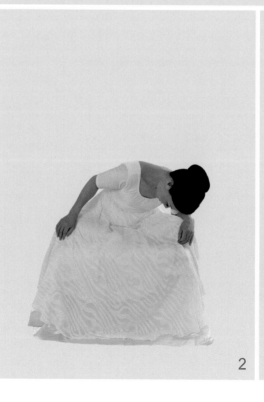

2

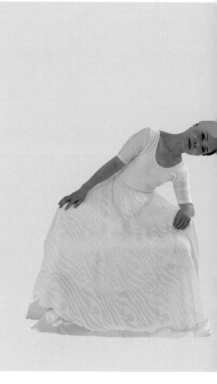

以腰為身體中心，頭環繞畫圓，畫圓時頭頂將經過前、左、後、右四點，最後將圓圈起。

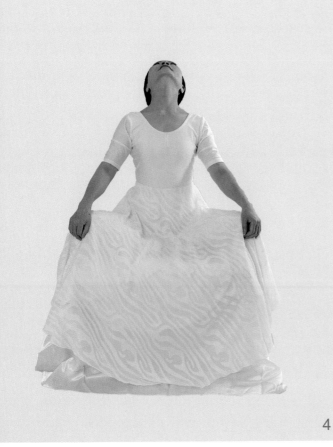

4

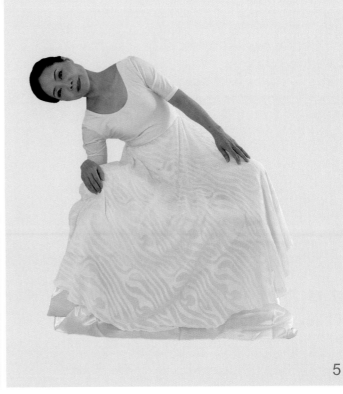

5

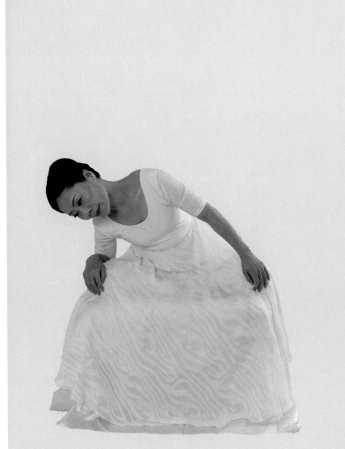

6

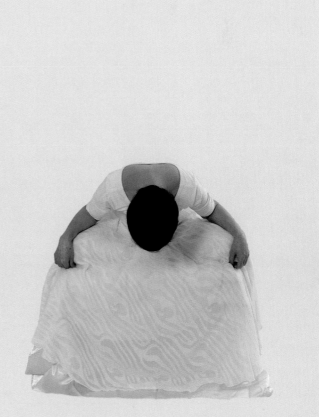

7

鬆椎式

提身、鬆椎

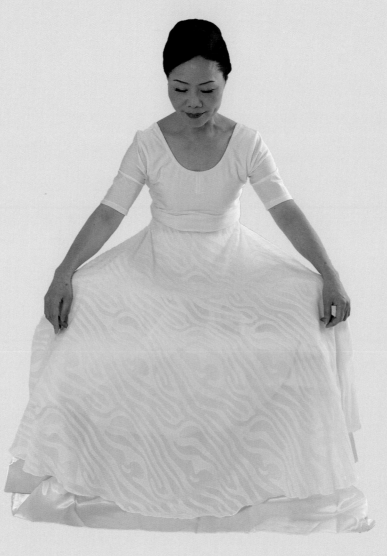

1

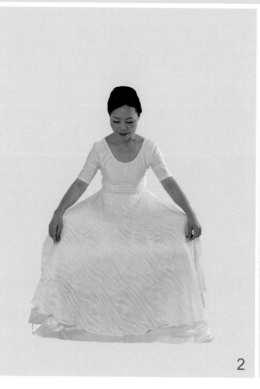

2

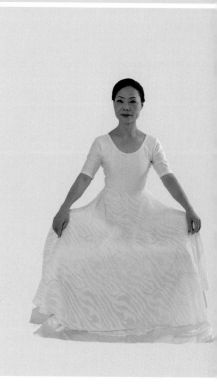

步驟一、提身
吸氣起，自尾椎、腰椎、胸椎、頸椎、頭，由頭頂延伸而上，丹田之氣如緩緩吸飽延伸拉長的氣球。

步驟二、鬆椎圓背
吐氣下，自尾椎、腰椎、胸椎、頸椎、頭，圓背吐氣放鬆，腹部丹田收到最緊。

腆含式

胸前挺、後含收

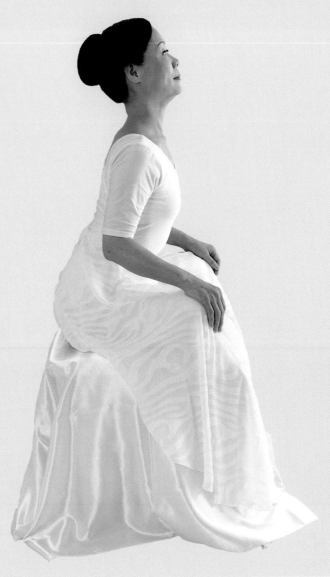

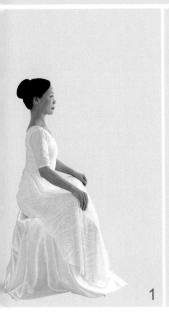
1

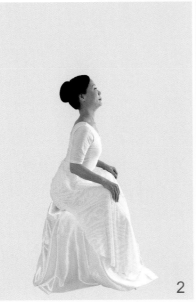
2

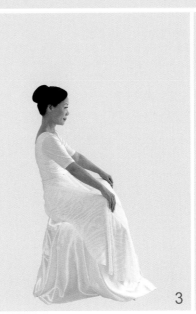
3

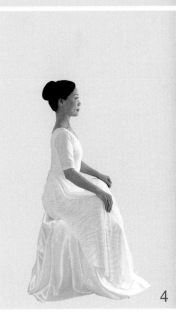
4

提身預備式

步驟一、胸前挺

將胸及肋骨往前挺出，身體其他部分維持在中心軸上。

步驟二、後含收

將胸及肋骨回正，讓身體回到中軸線，胸及肋骨往後含收，此時丹田需更加用力收住，以防腰椎鬆垮。

移胸式
左右移胸

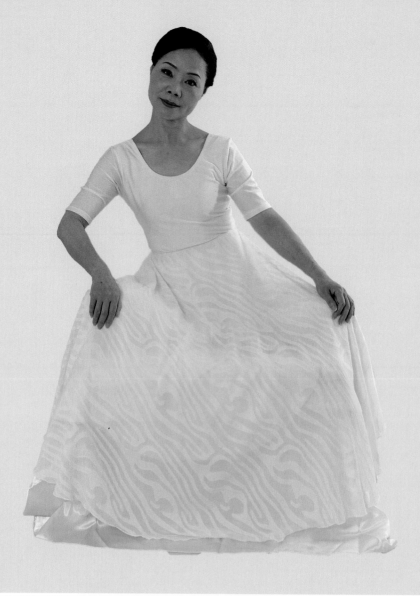

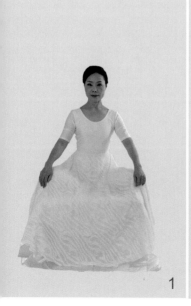

1

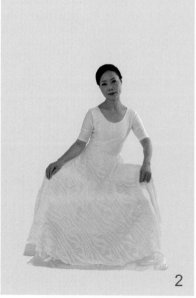

2

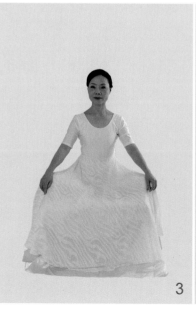

3

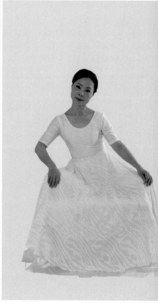

提身預備式

步驟一、

將肋骨往左移出，身體其他部分維持在中心軸上。

步驟二、

將肋骨回正，胸腰往右移出，身體其他部分維持在中心軸上。

16

胸部環繞式

腰當圓心、
肋骨當圓周畫圓

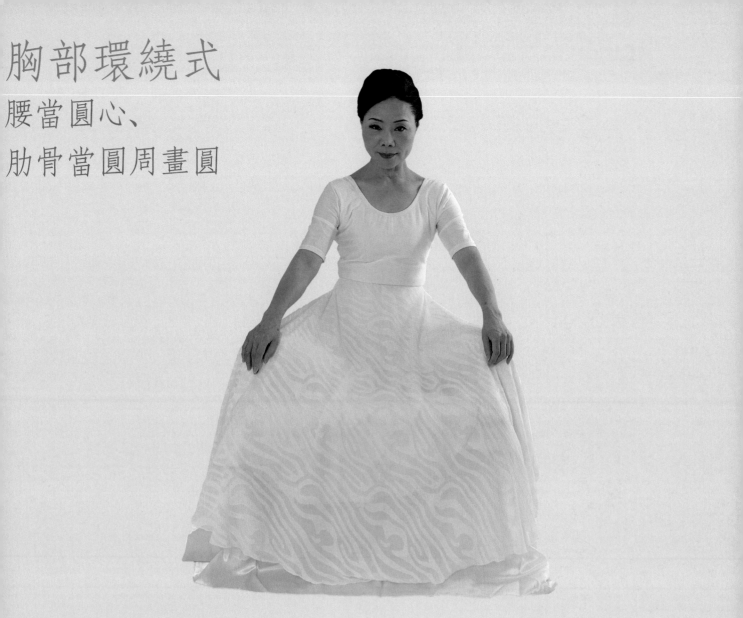

1

2

3

提身預備式
以腰為身體中心，肋骨環繞畫圓，畫圓時肋骨將經過前、左、後、右四點，最後將圓圈起。

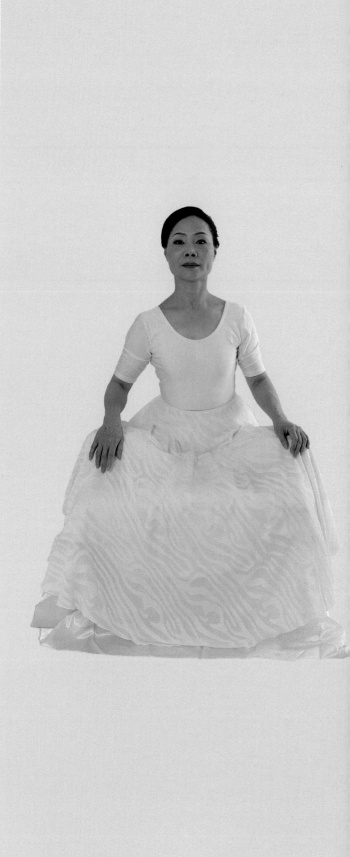

4

聳肩式

肩膀高聳、
瞬間鬆下

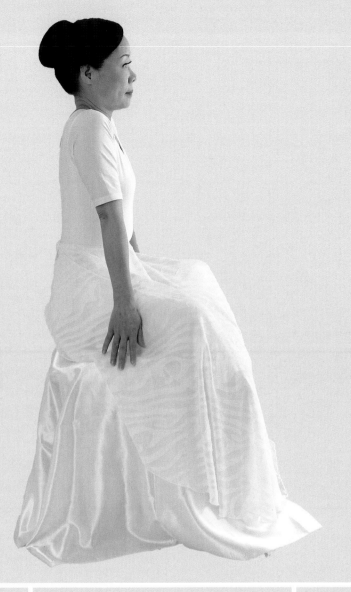

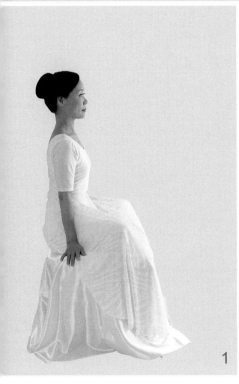

1

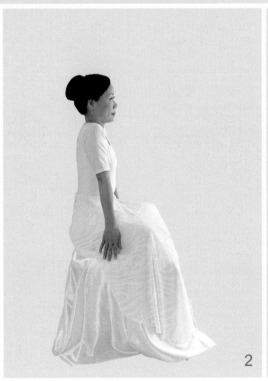

2

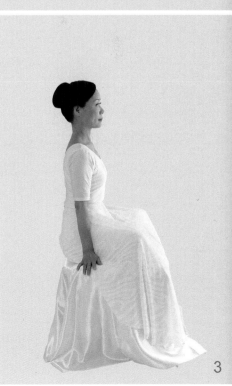

3

提身預備式，雙肩高聳，瞬間鬆下

轉肩式
往前往後轉轉肩

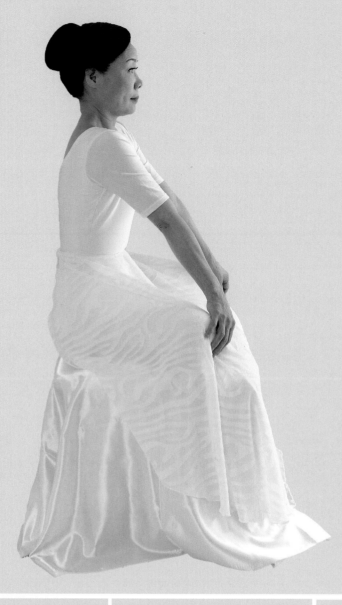

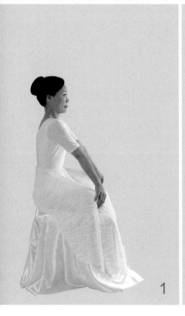

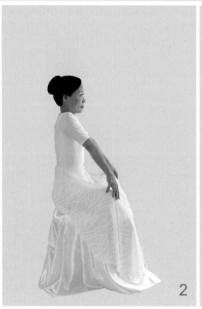

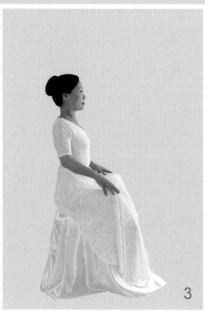

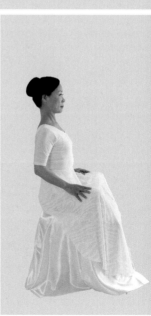

1　　　　2　　　　3

提身預備式

雙肩同時向後轉圈如肩膀畫圓；反之雙肩同時向前轉圈如肩膀畫圓。

身臂提沉式

展開雙手、
上下擺動作飛狀

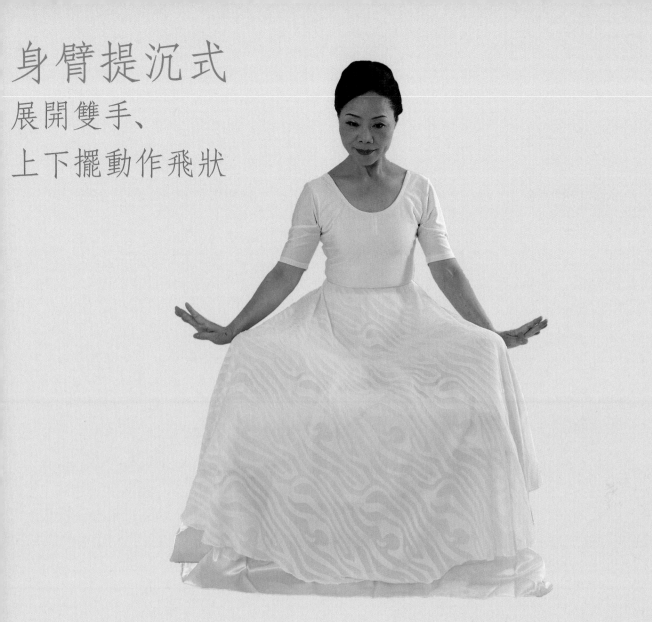

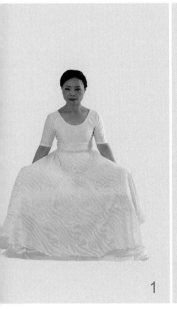
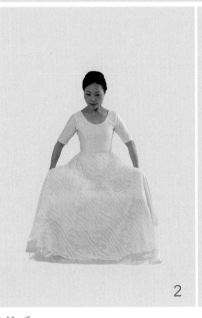
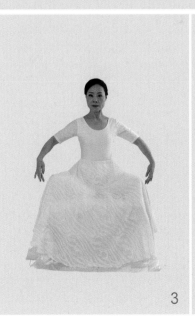
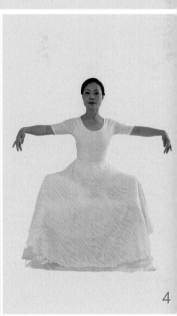

1　　　　2　　　　3　　　　4

步驟一、展開雙手

吸氣起，自尾椎、腰椎、胸椎、頸椎、頭，同時將大手臂、手肘、小手臂、手腕緩緩提起，丹田之氣如緩緩吸飽延伸拉長的氣球。

步驟二、上下擺動作飛狀

吐氣下，自尾椎、腰椎、胸椎、頸椎、頭，吐氣同時將大手臂、手肘、小手臂、手腕、指尖緩緩落沉，腹部丹田收到最緊。

將步驟一、二連起如同上下擺動飛狀。

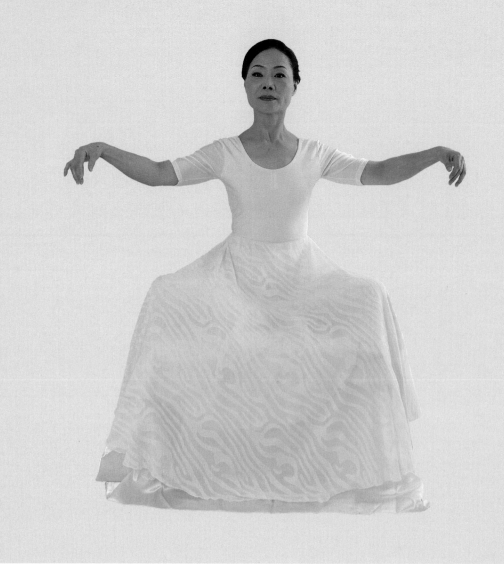

5

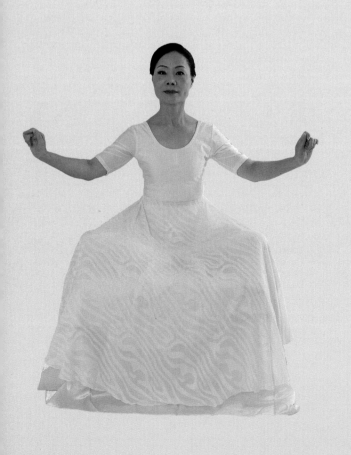

6

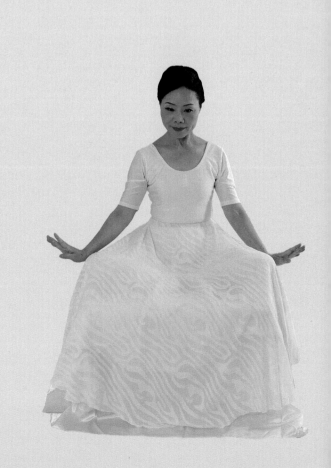

7

上開手靠肘式

往上開手擴胸、
含胸靠肘

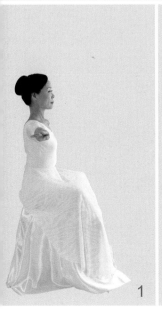 1

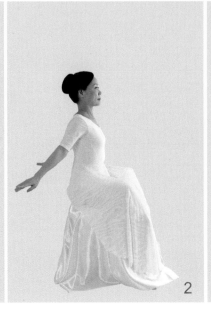 2

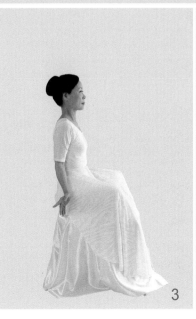 3

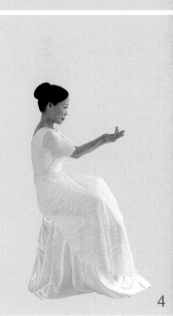 4

步驟一、往上開手擴胸

吸氣起，自尾椎、腰椎、胸椎、頸椎、頭，同時將大手臂、手肘、小手臂、手腕、指尖
緩緩延伸，由肩膀、大手臂帶動向後擴胸。

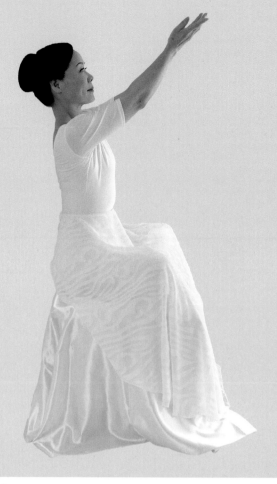

5

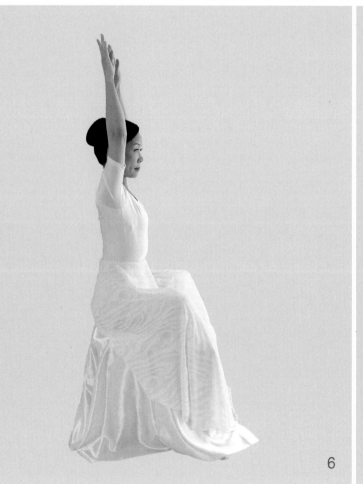

6

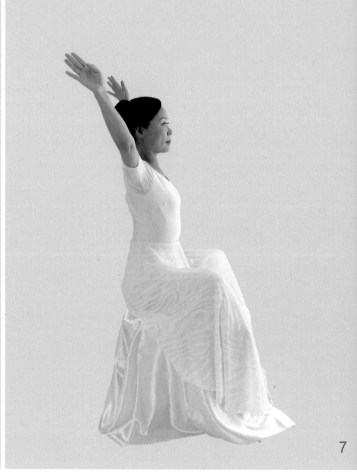

7

步驟二、含胸靠肘

向後延伸的雙手，大手臂緊貼肋骨慢慢往前，至胸前手肘相靠，同時含胸，雙臂一同向
上至耳朵旁，其後順下再重複步驟一動作。

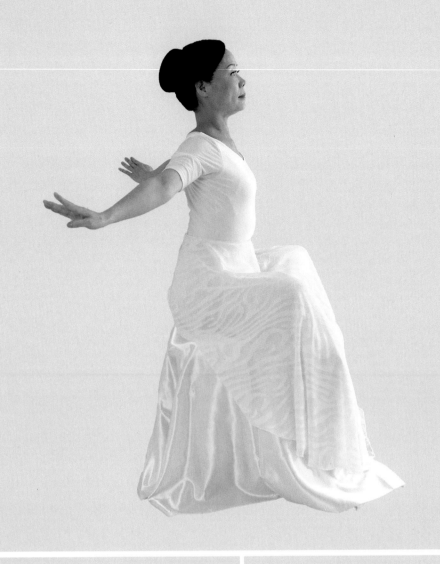

8

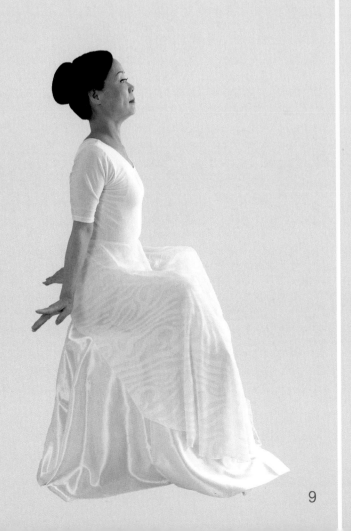

9

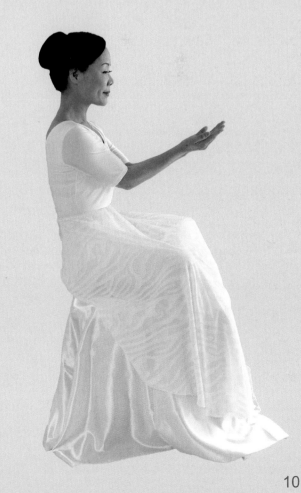

10

撐身伸臂靠肘式
放下雙手、
撐身伸手望遠

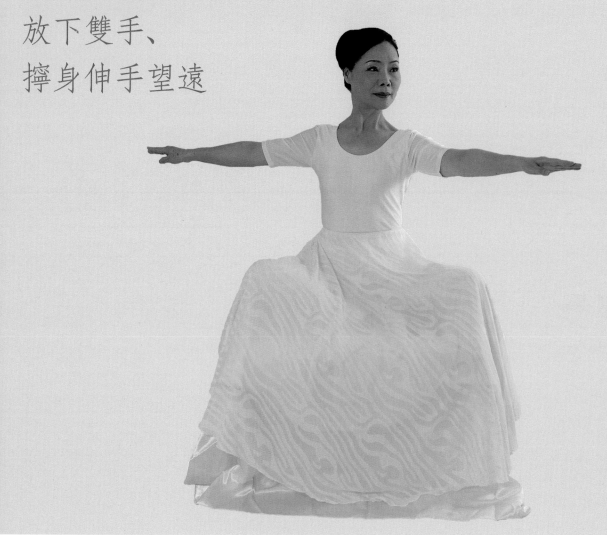

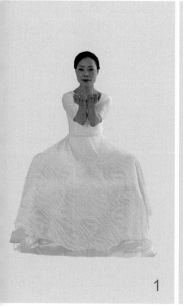
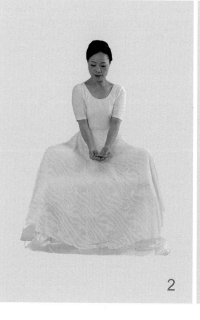
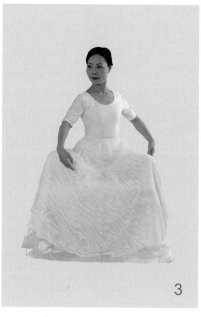
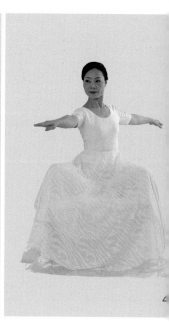

1 2 3 4

步驟一、放下雙手

步驟二、撐身伸手望遠

吸氣起，自尾椎、腰椎、胸椎、頸椎、頭，同時將大手臂、手肘、小手臂、手腕、指尖
緩緩延伸。腰椎向右扭轉，手臂及指尖向左，眼神望遠腑臨而下。

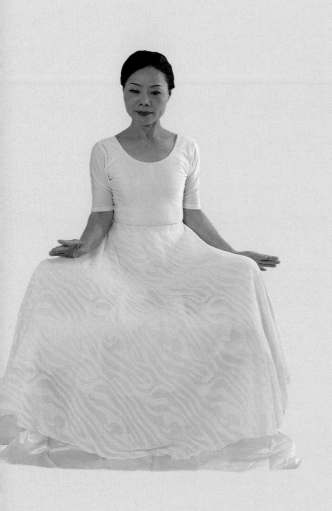

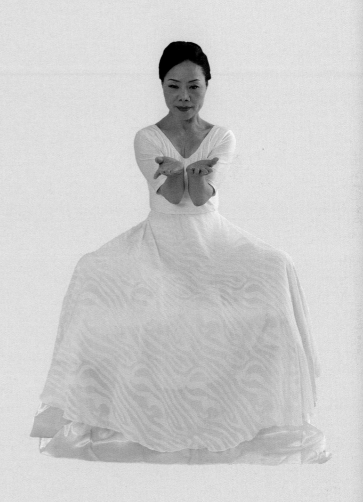

抱拳推指式
放下雙手背挺直、
手交握向前推

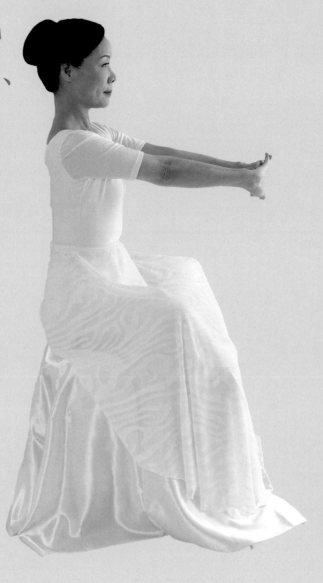

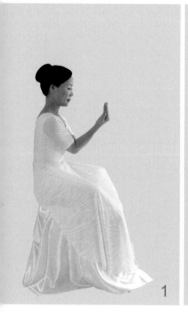

1

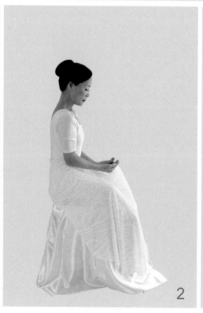

2

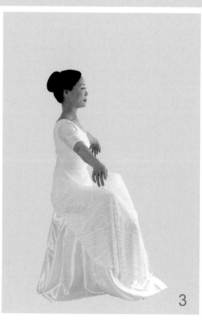

3

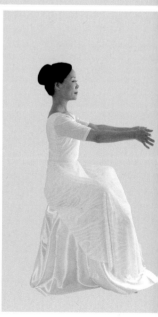

放下雙手背挺直，以手肘向外手臂、手腕、手掌交合，手指向前推。

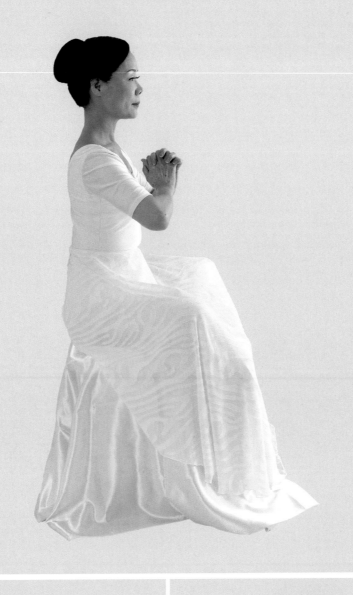

5

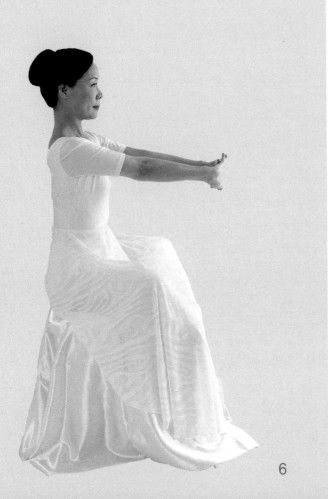

6

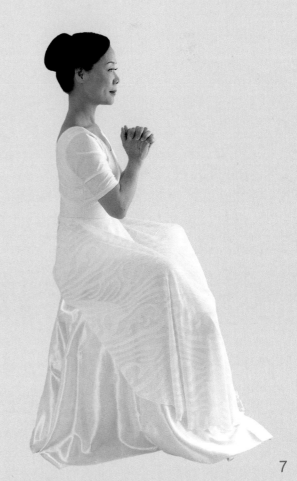

7

壓指後扳式

翻掌壓指、
雙手交握高舉後扳、
往後擴胸、
含胸縮腹鬆椎

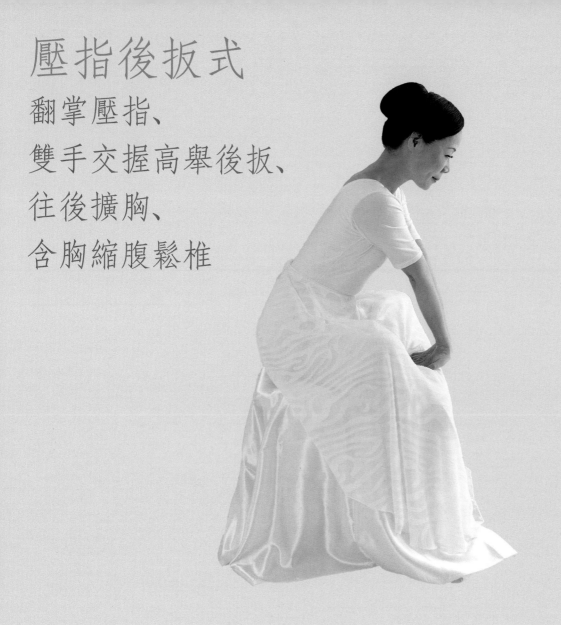

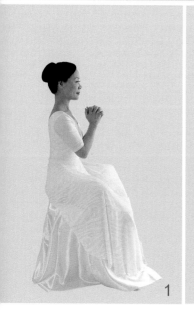

1

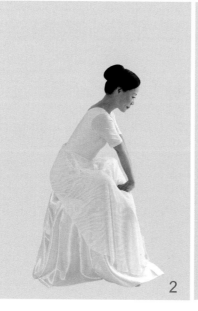

2

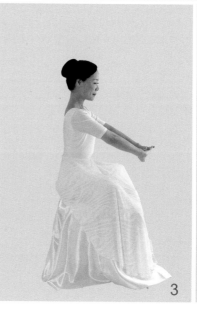

3

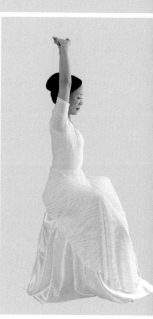

雙手翻掌往前往下壓指，雙手交握高舉後扳貼近耳朵，雙手往後擴胸，順勢下，慢慢將
雙掌至於膝上，含胸縮腹鬆椎，腹部丹田收到最緊。

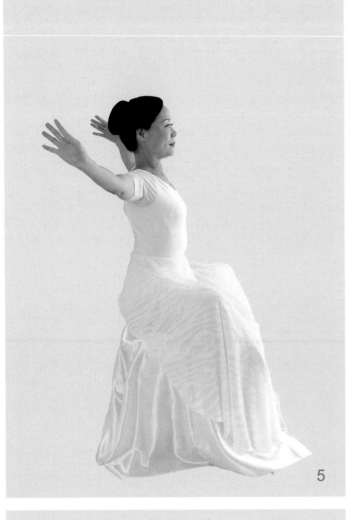

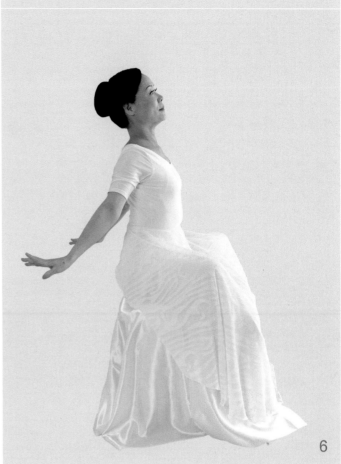

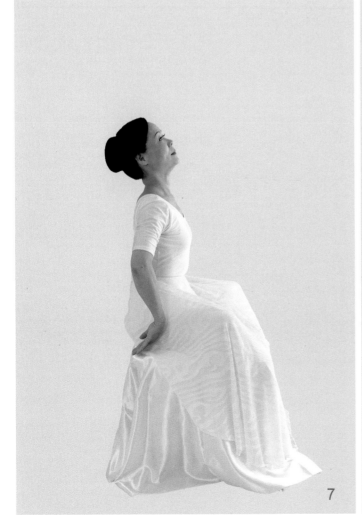

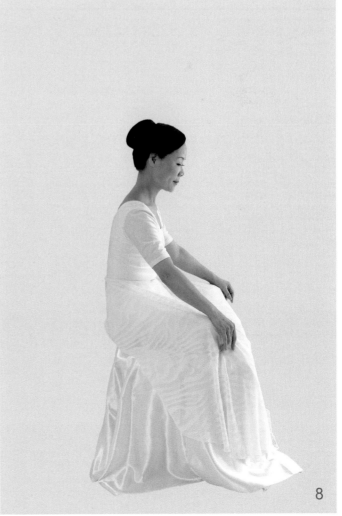

鬆椎禪應用

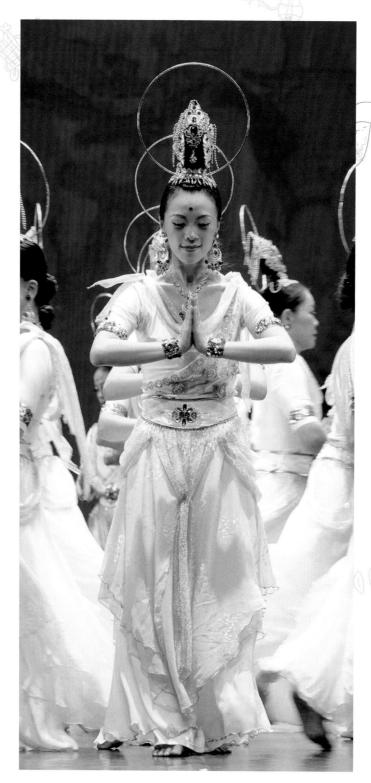

預備式

因為有您，禪舞能以舞供養，
　　以舞結緣，以舞愛人，以舞感人。

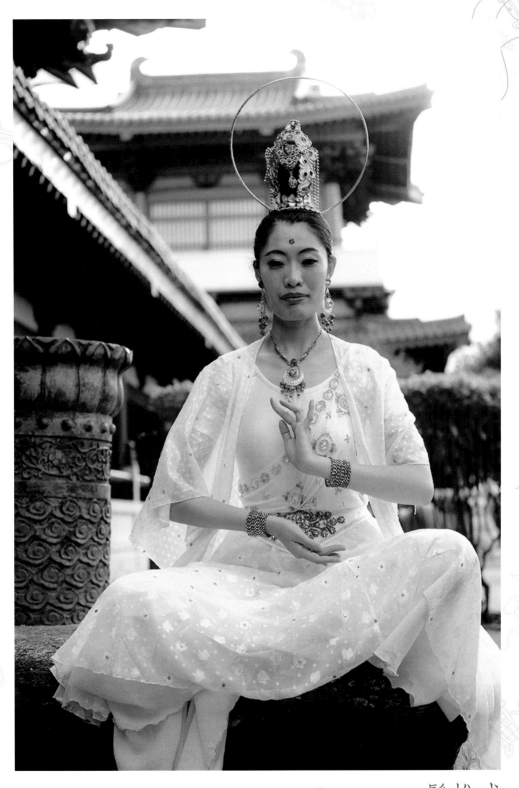

鬆椎式

禪舞禪心，柔軟慈悲；
性別無差，年齡不限；
惟心，沉凝內斂。

鬆椎禪應用

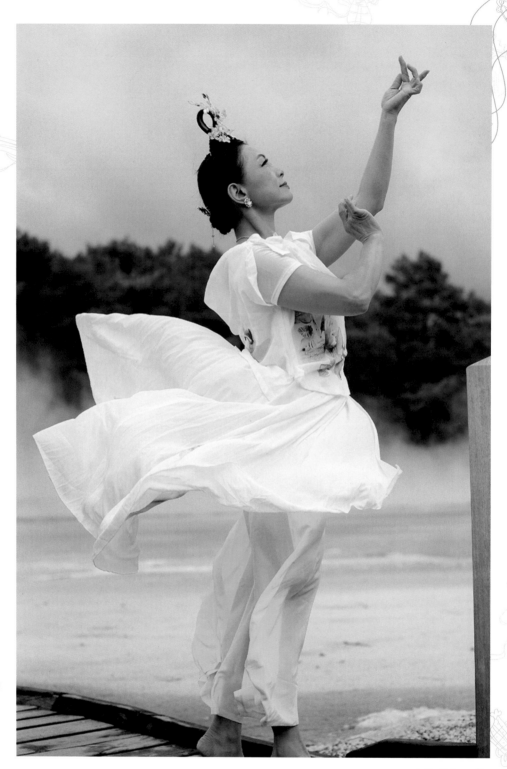

展胸式

藉舞修心，讓我們在呼吸中修習禪定，
淬煉生命的光華。

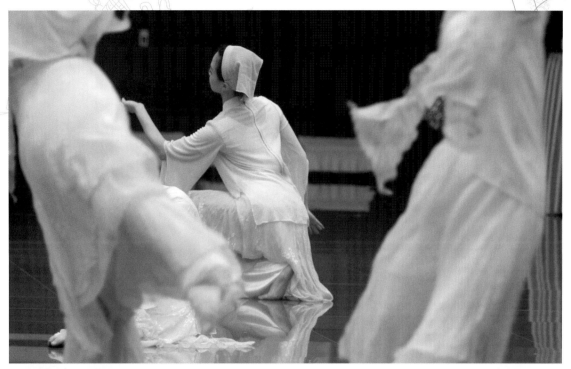

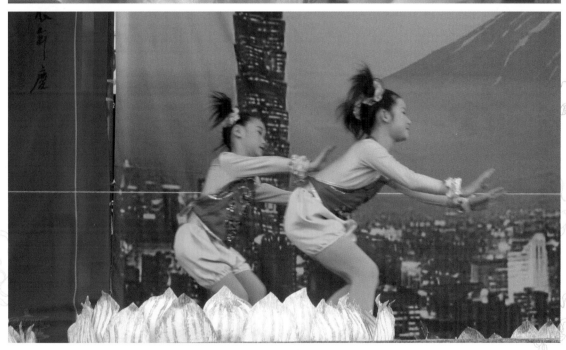

壓背收身式

因為您的付出不為所求，
我們懂得禪舞是淨化世界的清流。

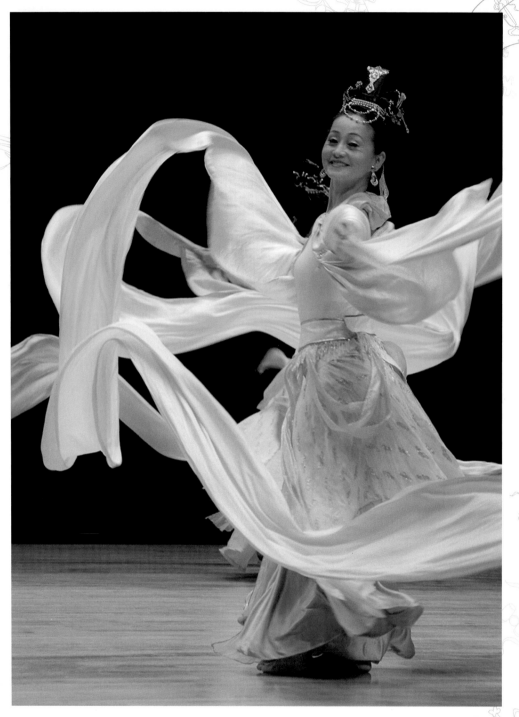

左右環繞式

因為禪心，花朵開枝展葉，
綻放最美的一刻，吐露芬芳。

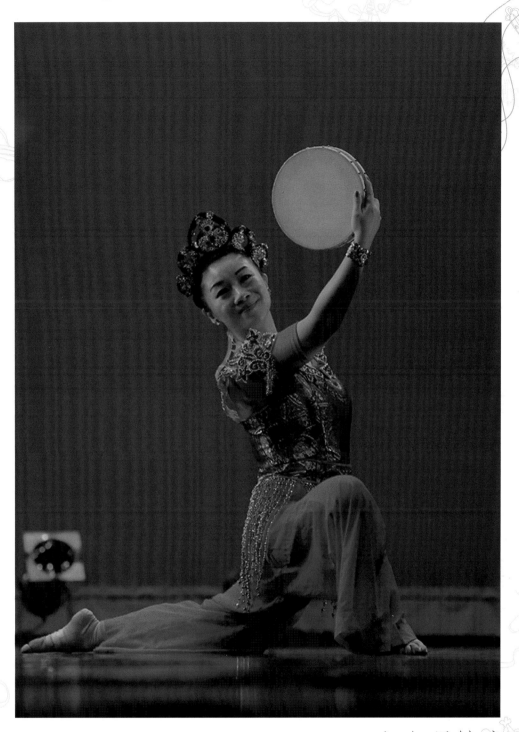

左右環繞式

禪舞，是心；書墨亦如是。

鬆椎禪應用

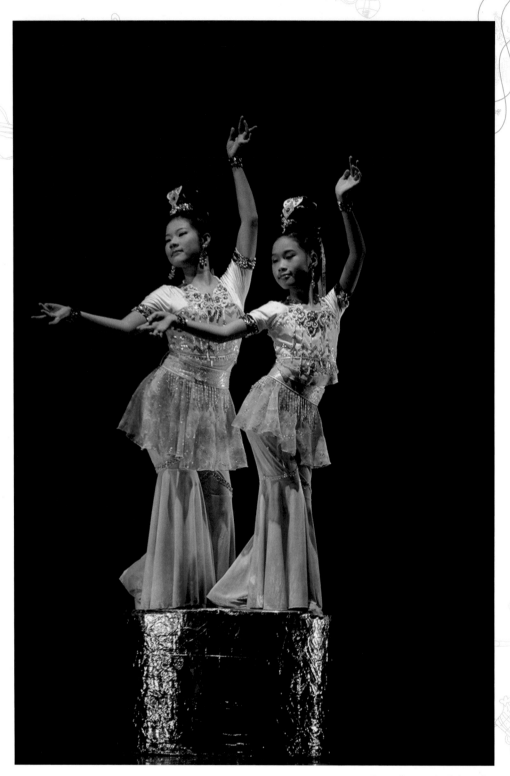

左右環繞式

禪舞，讓我們從遙遠的異地一點一點的匯集，
交織融合成生命共同體，
藉舞修心讓我們重新看見自己。

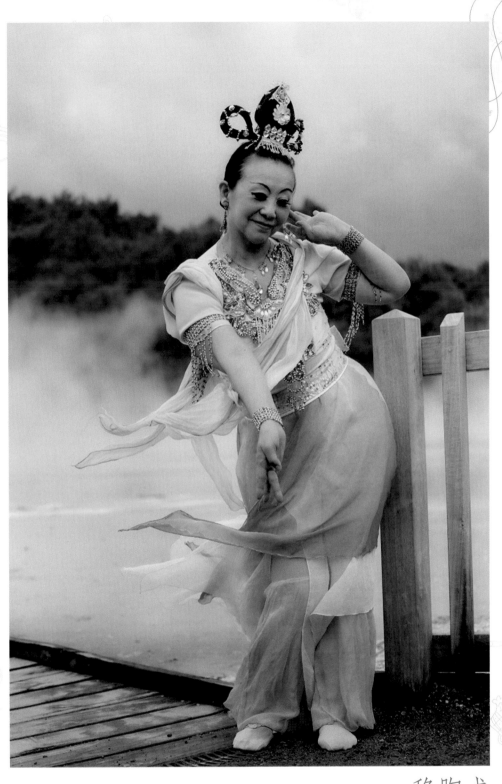

移胸式

藉舞修心，讓我們一步一腳印、步步皆觀照；
一心守丹田、輕盈自在舞。

鬆椎禪應用

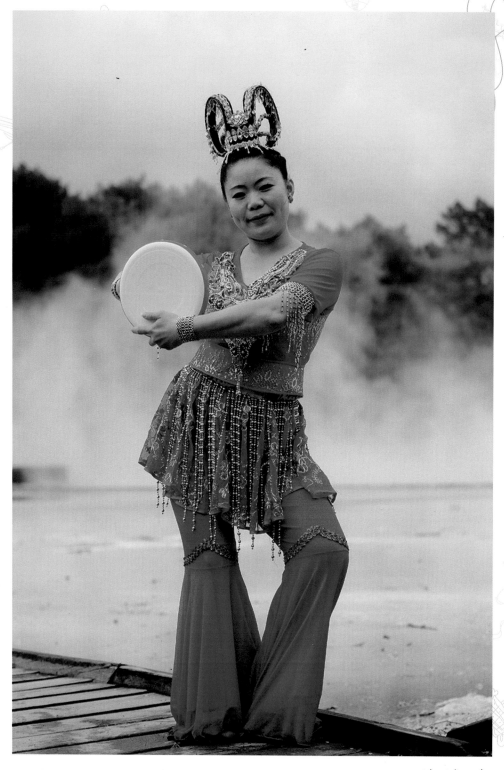

移胸式

禪舞，絕不僅是華美的瓔珞與天衣，
更重要的是自覺修持及虔敬供養的心，
才能舞出禪舞的精萃。

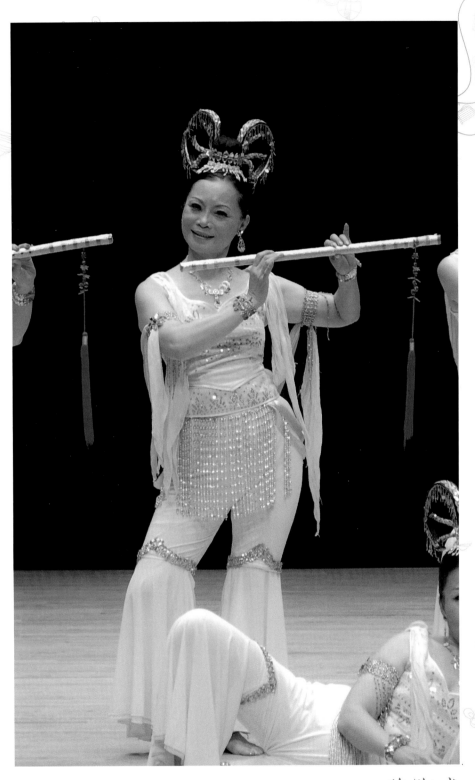

移胸式

舞蹈中的我們藉舞修心安然自在，
生活裡的我們充實自我。

鬆椎禪應用

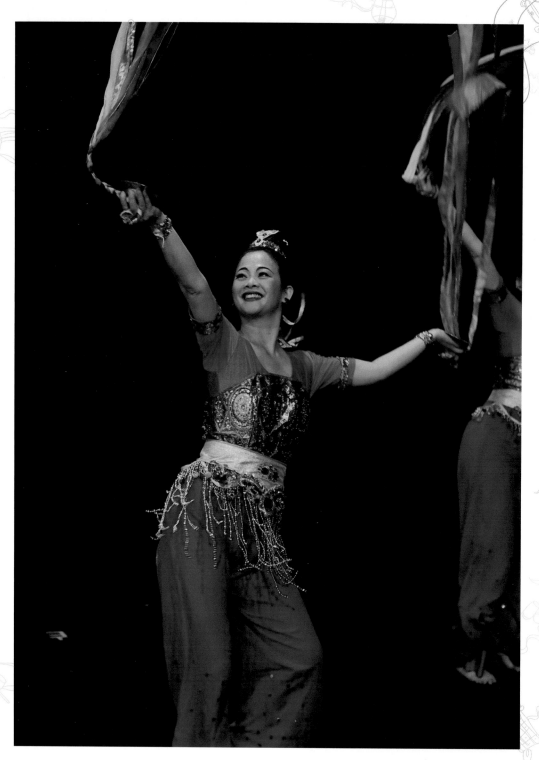

胸部環繞式

敦煌禪舞專注於藉舞修心，由心開展，
將身體的律動結合呼吸吐納
進而達到身心的協調與安定。

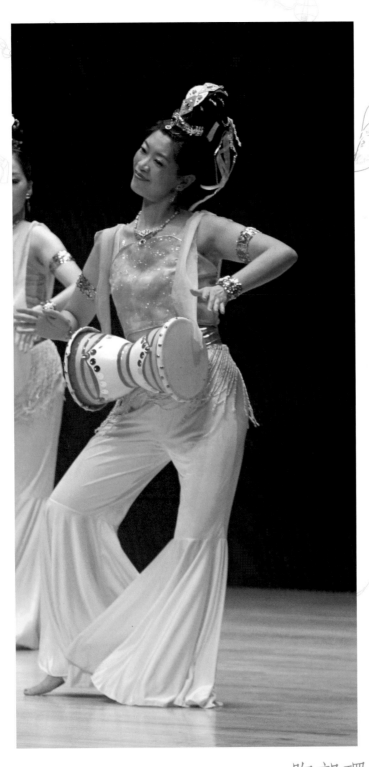

胸部環繞式

心中有樂、樂中舞禪。

鬆椎禪應用

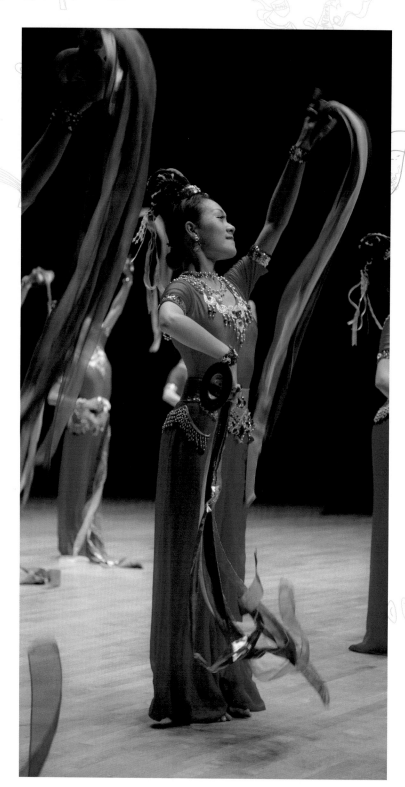

身臂提沉式

簡單的事重複做，成就不簡單的結果。

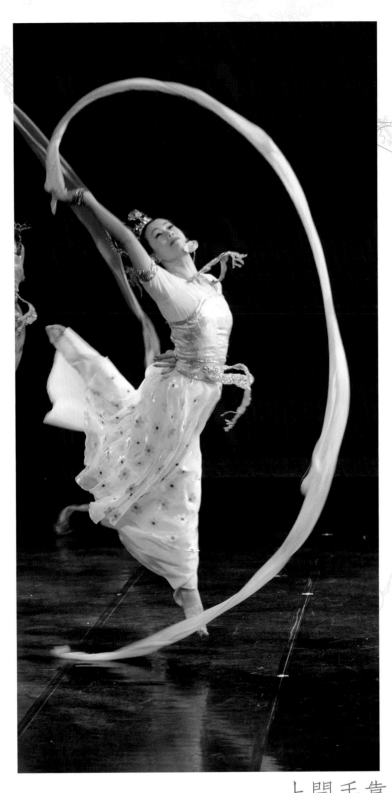

上開手靠肘式

我們藉舞修心，以舞蹈供養諸佛菩薩、天人、
供養大眾，將愛及幸福遍及十方，讓與會大
眾都能夠從禪舞中看見禪心的微笑。

鬆椎禪應用

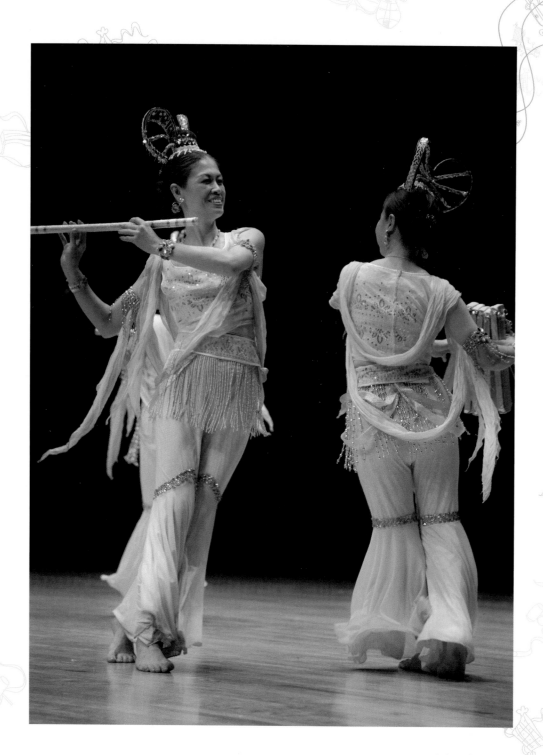

擰身式

禪舞,在舉手投足間有一份心的善美。

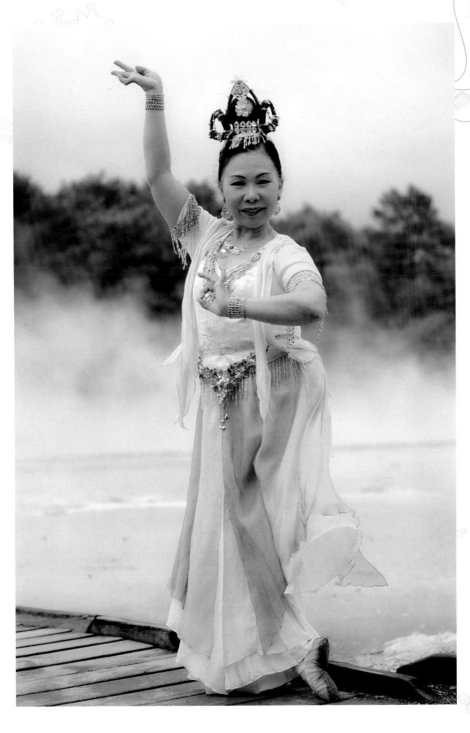

擰身伸臂靠肘式

讓世界看見台灣，讓禪舞翱翔世界。

鬆椎禪

作　　　者‧鄭秀真

撰　　　文‧高惠萍、孫雱琪

拍　　　攝‧何日昌

版面設計‧莫博惟

發 行 人‧鄭秀真

出　　　版‧中華禪舞協會

　　　　　　台北市士林區延平北路六段258巷6號5樓

　　　　　　電話：(02)2810-1689

代理經銷‧白象文化事業有限公司

　　　　　　台中市東區和平街228巷44號

　　　　　　電話：04-22208589

印　　　刷‧藍格印刷國際企業有限公司

　　　　　　新北市三重區成功路51.53號(台北總公司)

　　　　　　(02)2970-3131

版　　　次‧2019(民108)四月初版二刷

ＩＳＢＮ‧978-986-87326-1-2 (精裝)

Dunhuang Zen Dance Troupe